L'ARCHITECTE
DE
CES DAMES

COMÉDIE-VAUDEVILLE EN UN ACTE

PAR

HENRI BOCAGE

PARIS
MICHEL LÉVY FRÈRES, ÉDITEURS
RUE VIVIENNE, 2 BIS, ET BOULEVARD DES ITALIENS, 15
A LA LIBRAIRIE NOUVELLE
—
MDCCCLXIX

L'ARCHITECTE
DE CES DAMES
COMÉDIE-VAUDEVILLE

Représentée pour la première fois à Paris, sur le théâtre des VARIÉTÉS, le 1 7 janvier 169. (1869)

POISSY. — TYP. ARRIEU, LEJAY ET CIE.

L'ARCHITECTE

DE CES DAMES

COMÉDIE-VAUDEVILLE EN UN ACTE

PAR

HENRI BOCAGE

PARIS

MICHEL LÉVY FRÈRES, ÉDITEURS

RUE VIVIENNE, 2 BIS, ET BOULEVARD DES ITALIENS, 15

A LA LIBRAIRIE NOUVELLE

—

1869

Droits de reproduction, de traduction et de représentation, réservés

PERSONNAGES

CAMUSARD, 50 ans.................. MM. Deltombe.
OSCAR, 32 ans, architecte............. Boulangé.
ISIDORE, 20 ans..................... Cooper.
CAROLINE, 25 ans, femme de Camusard. Mmes Georgette Olivier
JULIE, femme de chambre............ Kid.

La scène est à Paris, chez Camusard,

L'ARCHITECTE

DE CES DAMES

Un salon — placards, fenêtre à droite, table sur laquelle est un vase de fleurs.

SCÈNE PREMIÈRE

JULIE, seule.

Il y a trois ans, une femme de chambre a écrit ses mémoires, comme c'est malin ! Moi qui ai servi chez des petites dames, j'en aurais aussi de bonnes à raconter, mais le métier de femme de lettres ne me va pas; et puis j'en avais assez du quart de monde... C'est pour cela que je me suis rangée, que j'ai pris mes invalides chez madame Camusard, une bourgeoise honnête, mariée à un vieux qui fait ses farces; il les fait, j'en suis sûre... A son âge !... Il faut qu'il ait bien du mérite pour que madame ne s'en aperçoive pas ! (Montrant une lettre qu'elle tient à la main.) Voilà sa ration, tous les matins une pareille, et qui vous sent une odeur ! Il dit que ça vient de Canivot, son ami, le parfumeur. Pour sûr, il a une crinoline, ce parfumeur-là... Si ça ne fait pas mal... Enfin, madame s'en contente, elle est si vertueuse !

SCÈNE II

JULIE, ISIDORE ; il entre avec un bouquet et le dépose dans le vase à fleurs, il n'a pas vu la bonne.

JULIE, suivant son manége.

Tiens! le petit maigre d'en face, qu'est-ce qu'il veut ?... hum ! hum !

ISIDORE, se retournant vivement.

Quelqu'un ! j'ai un truc qui ne rate jamais... Monsieur Durand, s'il vous plaît ?...

JULIE.

Connais pas, parlez au concierge.

ISIDORE.

Il n'y est pas... il est en soirée.

JULIE.

A cette heure-ci ?...

ISIDORE.

Les soirées des concierges, c'est le matin.

JULIE.

Qu'est-ce que vous voulez avec votre bouquet ?

ISIDORE.

Je voudrais le mettre dans l'eau.

JULIE.

Adressez-vous à la Seine.

ISIDORE.

Elle est prise... J'ai vu ce vase, en passant, et tout de suite je me suis dit qu'un bouquet serait heureux s'il pouvait s'y introduire.

JULIE.

Peuh ! c'est pas trop bien trouvé, ça !

ISIDORE regarde autour de lui avec défiance.

C'est vrai, c'est une frime... Tiens, j'achète ton silence, voici de l'or.

JULIE, soupesant la pièce.

C'est le petit module ! Enfin, si vos intentions sont pures, adressez-vous à mon oncle qui est capitaliste.

ISIDORE.

Capitaliste ?

JULIE.

Puisqu'il habite la capitale ! Si c'est ma main que vous ambitionnez, demandez-la lui.

ISIDORE.

Ta main ! tu peux la laisser dans ta poche pour le moment, il ne s'agit pas du tout de cela... Ces cinq francs que tu as pris pour le denier à Dieu de la location de ton cœur, je t'en gratifie pour que tu consentes à m'aider dans mon projet... J'adore ta maîtresse ; c'est un roman dont le premier feuilleton commence aujourd'hui.

JULIE.

C'est donc pour cela que vous passez votre existence à la fenêtre... Que vous roulez des yeux à faire tourner mes sauces.

ISIDORE.

Oui, je passe mes jours à la fenêtre et pour que son mari ne puisse me reconnaître, je me rase toute la journée ; de dix

à quatre heures, je recouvre d'une mousse blanche à la violette l'imberbe menton que voici...
JULIE.
Il n'y a rien à faire ici, je vous conseille d'utiliser d'un autre côté cet ingénieux procédé...
ISIDORE.
J'ai encore onze boîtes de savon à la crème, il faut que je les place.
JULIE.
J'entends du bruit, c'est monsieur, filez vite.
ISIDORE.
Est-ce qu'il est mauvais ?
JULIE.
Il ne ferait de vous qu'une bouchée.
ISIDORE.
Un mari qui mord, merci... Soigne mes intérêts, je reviendrai...
JULIE.
Mais allez donc... Le voici.

<div align="right">Isidore sort.</div>

SCÈNE III

JULIE, CAMUSARD.

JULIE.
Il était temps !
CAMUSARD.
Rien pour moi ?...
JULIE.
Cette lettre... elle embaume.
CAMUSARD.
Ah !... donne... de Canivot... ce cher ami... On voit bien qu'il est parfumeur...
JULIE, à part.
Oui, va, nous la connaissons ton odeur de Paris... enfin, si madame s'en contente.

<div align="right">Elle sort.</div>

SCÈNE IV

CAMUSARD.

Une lettre d'elle ! oh ! vite... vite... dévorons-la... (Lisant.) « Êtes-vous un homme où n'êtes-vous qu'un vieux rat !... » Pourquoi cette question ?... « Pas plus d'Oscar que dans mon » œil, votre architecte de carton n'a pas montré son bec, si

» vous venez sans lui, je vous arrache vos gros yeux bêtes. » Votre Nini qui vous aime quand même, galopin !... » Comment ! l'architecte n'est pas venu ! Pauvre Nini, je comprends sa fureur ! Il faut que je retourne chez cet Oscar. Pourvu que ma femme ne se doute pas... Je sais bien que je suis coupable, mais ma femme est trop vertueuse... La vertu, voilà ce qui trouble bien des ménages... Karouba, qui figure dans un théâtre de jambes, est bien plus amusante... C'est cher; mais c'est fantaisiste; je ne sais pas où elle apprend tout ce qu'elle dit, mais elle a toujours quelque chose de nouveau à... Allons, bon ! le voilà encore qui se rase, l'imbécile !... pourquoi se rase-t-il si souvent, voudrait-il se faire remarquer de Caroline ? Pauvre chatte, elle ne s'en apercevrait même pas... Va, mon bonhomme, écorche-toi le cuir... C'est comme si tu... tiens, un bouquet !... Qu'est-ce que c'est que ce bouquet-là ?... ah ! mon Dieu ! c'est demain le quatre novembre, la fête de ma femme, et notre jardinier que j'ai vu arriver avec une quantité de bouquets, c'est ça, il venait de la campagne exprès... Diable ! diable !... la fête de ma femme il faudra que je lui dise encore que les autrichiens baissent, c'est mon truc : chaque fois qu'elle me demande quelque chose, je lui dis que les autrichiens baissent... Voilà deux ans que ça dure... (Il rit.) Hier il étaient à cinquante francs... Ah ! tant pis, la paix de mes lares avant tout... meurent les autrichiens plutôt qu'un principe... (Il regarde à la fenêtre.) Il y est encore. Si on peut-être bête comme cela... vrai !... Onze heures, allons chez Karouba.

SCÈNE V

CAMUSARD, CAROLINE.

CAROLINE.*
Vous sortiez, monsieur Camusard ?...
CAMUSARD.
Oui, ma bonne, une affaire.
CAROLINE.
Sans me rien dire, sans m'embrasser, vous oubliez donc...
CAMUSARD.
Quoi ?...
CAROLINE.
Mais c'est aujourd'hui ma fête...

* Camusard, Caroline.

SCÈNE CINQUIÈME

CAMUSARD.

Comment ! tu peux croire que je n'y pensais pas !... Tiens, voilà la preuve que j'y pensais...

Il montre le bouquet.

CAROLINE*.

Ah ! le joli bouquet !... Et puis ?...

CAMUSARD.

Quoi donc ?

CAROLINE.

Ce que vous m'aviez promis.

CAMUSARD.

Ne crains rien... Je te prépare une surprise.

CAROLINE.

A la bonne heure, vous êtes gentil !... et cette surprise ?

CAMUSARD.

Autant te le dire tout de suite. Tu auras mon portrait... grand format, par Carjat.

CAROLINE.

Mais je l'ai déjà votre portrait !

CAMUSARD.

Tu ne m'as qu'en demi-grandeur.

CAROLINE.

Et ce cachemire ne viendra donc jamais ?

CAMUSARD.

Oh ! impossible cette année... si tu savais...

CAROLINE.

Je parie que vous allez encore me parler des autrichiens.

CAMUSARD, à part.

Il paraît que ça s'use. (Haut.) Ne m'en parle pas, il n'y a rien de traître comme cela !... On est bien tranquille, on se dit : mes autrichiens sont à cinquante, je peux dormir sur mes deux oreilles... et crac ! on apprend que le Shah de Perse a augmenté son contingent..., et les autrichiens dégringolent... C'est comme le baromètre, vois-tu, ça monte, ça descend, sans qu'on sache au juste pourquoi.

CAROLINE.

Ah ! je n'ai pas de chance.

CAMUSARD.

Il ne faut pas te désoler... ça remontera. Tu m'excuseras... une affaire très-importante...

Il l'embrasse.

* Caroline, Camusard.

CAROLINE.
L'affaire importante, c'est mon cachemire.

CAMUSARD.
C'est convenu, tu auras ta surprise.

Il sort.

SCÈNE VI

CAROLINE, puis JULIE.

CAROLINE, prenant le bouquet.
Il n'y a sans doute pas de sa faute... il m'aime... je le crois... (Elle trouve un papier dans le bouquet.) Qu'est-ce que c'est que ça? un papier... Ah! la surprise dont il me parlait... non, de l'écriture... un compliment de mon mari... voyons. (Lisant.) « Madame » Ça n'est pas son écriture. « Jetez les yeux sur » la fenêtre d'en face, vous y verrez un jeune homme, qui à » l'aide d'un rasoir, s'égratigne régulièrement le menton de » 10 à 4 h. Si onze boîtes de savon à la violette ne sont pas » un vain mot... »

JULIE, entrant.
Madame, votre couturière vous fait dire qu'elle viendra dans la matinée...

CAROLINE.
Bien, Julie...

JULIE, à part.
Elle a le bouquet...

CAROLINE, idem.
Comment se fait-il que mon mari...

JULIE.
On a déjà souhaité la fête à madame?...

CAROLINE.
Oui, mon mari.

JULIE.
C'est monsieur qui a donné ce bouquet à madame!

CAROLINE.
Oui, à l'instant.

JULIE.
Ah!

CAROLINE.
Qu'as-tu ?

JULIE.
Moi, rien, madame.

On sonne.

CAROLINE.
On sonne.

SCÈNE SEPTIÈME

JULIE.

Oui, sans doute le jardinier qui revient.

CAROLINE.

Le jardinier ?

JULIE.

Oui, il est venu ce matin vous apporter deux gros pots de tubéreuses pour votre fête ; il veut vous les offrir lui-même, et en attendant nous les avons placés dans cette armoire.

On sonne de nouveau.

CAROLINE.

Mais va donc ouvrir.

JULIE.

Oui, madame.

CAROLINE.

Ce bouquet, cette lettre, et mon mari qui me donne tout cela... Je n'y comprends rien. (Bruit de voix à la cantonade.) On vient. Si c'était l'auteur du billet... Je ne me soucie pas de le voir.

Elle sort vivement et rentre chez elle.

SCÈNE VII

JULIE, OSCAR.

JULIE.

Comment, c'est vous, monsieur Oscar?

OSCAR.

Julie! ici Allons, tant mieux. Je craignais de m'être trompé ; mais puisque te voilà, ça me rassure.

JULIE.

Que venez-vous donc faire ici?

OSCAR.

Je travaille pour Camusard... mais toi, tu as donc quitté Clara-Fausse-natte?

JULIE.

Nous avons eu des mots.

OSCAR.

La concurrence, je parie... tu voulais t'établir à ton compte. Tu es bien assez gentille pour cela.

JULIE.

Au contraire, monsieur, je me range.

OSCAR.

Tu dis ça comme si ça te dérangeait.

JULIE.
C'est dur dans les commencements, allez !
OSCAR.
Pourquoi cette résolution ?
JULIE.
Ma famille, monsieur.
OSCAR.
Tu as une famille, petite dissimulée?
JULIE.
Hélas! ce n'est pas ma faute .. On n'est pas parfaite! Et vous, monsieur, vous rangez-vous?
OSCAR.
Jamais. Toujours architecte. Architecte de ces dames. Il ne se perce pas une cloison, il ne se fait pas un escalier dérobé, il ne s'ouvre pas une armoire, une trappe, un placard, sans l'autorisation du sieur Oscar ci-présent, je suis l'architecte de ces dames comme est on leur médecin. C'est-à-dire que je suis pour le sexe faible contre le sexe fort. J'arrange un appartement suivant les personnes qu'on y doit recevoir, si elles sont nombreuses et ne doivent pas se rencontrer, je creuse, j'effondre, je brise, je défonce tout, l'ameublement lui-même est à surprises, je fournis des canapés à bascule et des lits à truc, rien qu'en poussant un ressort, crac, on se trouve dans le matelas.

JULIE.
Êtes-vous farce ! Ah! vous avez été joliment aimé, vous, monsieur.
OSCAR.
Que veux-tu, je n'étais pas riche et j'ai cherché dans ma spécialité le moyens de plaire aux belles la femme est généralement reconnaissante, et quand on lui rend un service... mais parlons de la maîtresse, est-elle jolie ?...
JULIE.
Ma maîtresse, charmante, et de bon ton surtout.
OSCAR.
Nous verrons cela. Je ne parle pas du monsieur, je le connais naturellement, puisque c'est lui qui m'envoie...
JULIE.
Vous venez de la part de monsieur Camusard.
OSCAR.
Oui, pour prendre les ordres de ta maîtresse.
JULIE.
Bah?...
OSCAR.
Mais il m'en est arrivé une bonne : figure-toi que j'avais perdu l'adresse qu'il m'avait donnée; heureusement, en reve-

nent hier d'un dîner de garçons, j'ai reconnu Camusard comme il rentrait ici ; il y vient donc souvent ?...
JULIE.
Ici ? parbleu ! ça se comprend.
OSCAR.
Je ne dis pas non. Mais il pourrait avoir ses jours.
JULIE.
Ses jours ? Je crois entendre madame, est-ce que vous voulez lui parler ?
OSCAR.
Certainement, puisque je travaille pour elle.
JULIE.
Vous êtes donc architecte pour de bon ?
OSCAR.
Comment, si je suis...
Caroline appelle Julie à la cantonade.
JULIE.
Chut ! la voilà. Madame, c'est ce monsieur qui...
OSCAR.
Laisse-nous.
JULIE, le prenant à part.
Dites donc, vous savez que c'est sérieux, ici.
OSCAR,
Parbleu, mais va-t'en donc.

Julie sort.

SCÈNE VIII

CAROLINE, OSCAR.

OSCAR, à part *.
Elle est charmante. (Il salue.) Madame (A part) délicieuse.
CAROLINE, saluant.
Monsieur...
OSCAR, il salue.
Madame... (A part.) Quel honneur cela me fera.
CAROLINE, à part.
Il est fort poli, ce monsieur.
OSCAR, à part.
Je ne la connais pas... c'est drôle... il est vrai que le personnel se renouvelle si vite.
CAROLINE.
Puis-je savoir, monsieur ?... monsieur ?...
OSCAR.
Oscar.

* Oscar, Caroline.

1.

CAROLINE.
Oscar?... Cela ne me dit pas...

OSCAR.
Oscar, architecte...

CAROLINE, à part.
Un ancien ami de mon mari, sans doute.

OSCAR.
Architecte des dames!... Ah! ah! vous y êtes. (Il lui montre un siége, elle s'assied.) La présentation est faite... Eh bien! voyons, s'amuse-t-on ici?... Pas trop, hein? ah! dame! Camusard prend du ventre... Nous allons changer tout cela... Oscar, voyez-vous, c'est la gaîté, la joie de la maison. Y a-t-il longtemps que vous le connaissez?...

CAROLINE.
Que je connais qui?

OSCAR.
Eh bien! lui donc, Camusard.

CAROLINE.
Mais, monsieur...

OSCAR.
Si c'est un mystère... (Fredonnant sur l'air de garde-à-vous.) Taisons-nous! taisons-nous!

CAROLINE.
Mais du tout, il y a cinq ans que M. Camusard...

OSCAR, s'asseyant.
Assez! soulevons la gaze, ne la déchirons pas... cinq ans! ça n'est pas d'hier.

CAROLINE, à part.
Quel original! (Haut.) M. Camusard était un ami de mes parents.

OSCAR, à part.
Oh! ses parents... l'histoire du colonel, connu. (Haut.) Et l'on a fait sa petite position, hein? Vous êtes dans le vrai, dans le positif... un conseil : gardez-le longtemps.

CAROLINE.
Que je le garde... qui?...

OSCAR.
Camusard, parbleu!... On ne rencontre pas tous les jours des ex-parfumeurs sous des pieds de biche.

CAROLINE, se levant.
Mais, monsieur, je ne comprends pas...

OSCAR, se levant.
C'est vrai, j'aurais dû commencer par vous dire que c'est lui qui m'envoie.

SCÈNE HUITIÈME

CAROLINE.

Lui ?...

OSCAR.

Oui, Camusard, pour l'appartement...

CAROLINE.

Pour l'appartement ?

OSCAR, cherchant dans la pièce.

Y a-t-il beaucoup de placards ici ?

CAROLINE.

Des placards ? non.

OSCAR.

Avez-vous des portes perdues ?... Qu'est-ce que c'est que ça ?...

Il ouvre une porte.

CAROLINE.

Une grande armoire. (A part.) Où veut-il en venir ?...

OSCAR.

Oui, elle est assez commode. Et l'escalier dérobé ?...

CAROLINE.

Un escalier dérobé ?

OSCAR*.

Est-ce que vous n'en avez pas ?

CAROLINE.

Non, monsieur.

OSCAR.

Rien qu'un escalier de service ?...

CAROLINE.

Pas même d'escalier de service.

OSCAR.

Un seul escalier pour tout le monde, cela doit bien vous gêner.

CAROLINE.

Mais non...

OSCAR.

Quant à ce meuble, il est indigne de Camusard, nous allons changer cela.

CAROLINE.

Il vous l'a dit ?

OSCAR.

J'ai carte blanche, il ne veut rien vous refuser.

CAROLINE.

Ah ! voilà donc sa surprise pour le jour de ma fête.

OSCAR.

C'est votre fête !... Raison de plus pour bien faire les choses.

* Caroline, Oscar.

(Il s'assied et prend des notes.) Nous disons donc un meuble Louis XV, velours et dentelles.

CAROLINE.
Mais ce sera peut-être bien cher.

OSCAR.
C'est un détail. (Écrivant.) Meuble Louis XV, velours et dentelles, canapé à bascule, lit à truc, n'est-ce pas ?...

CAROLINE.
Plaît-il ?...

OSCAR.
Ah ! dites-moi, combien de fois avez-vous vendu votre mobilier ?...

CAROLINE.
Jamais, monsieur...

OSCAR.
Depuis cinq ans ! quel ordre. (A part.) Elle joue au pot-au-feu. (Haut.) Mais c'est très-mauvais genre, et comment voulez-vous être connue ?...

CAROLINE.
On se fait donc connaître en vendant ses meubles ?

OSCAR.
Parbleu! demandez à Pastille-du-Sérail, la grande rousse de la cité Trévise... à Clara Trop-de-Fraîcheur... la salle des ventes, c'est le vestibule du palais de la renommée!... Voyez-vous l'effet que produit dans Paris une affiche ainsi conçue : Hôtel Drouot, aujourd'hui, tel jour, vente du mobilier de mademoiselle Karouba : puis, un programme détaillé des bibelots avec lettres initiales indiquant les noms des donateurs : Offert par messieurs A, B, C, jusqu'à Z.

CAROLINE, à part.
Mais qu'est-ce qu'il me dit donc, ce monsieur ?

OSCAR.
C'est comme une lettre de change, plus il y a d'endosseurs, plus ça attire la confiance.

CAROLINE.
Monsieur, votre langage est tellement étrange, que je renonce à le comprendre... mon mari m'en donnera sans doute la traduction... Ce doit être lui.

OSCAR, à part.
Son mari; elle est splendide.

SCÈNE IX

Les Mêmes, JULIE, LA COUTURIÈRE.

JULIE.

Madame, votre couturière.

Elle sort.

CAROLINE, à part.

Elle arrive bien. (Haut.) Pardon, monsieur.

OSCAR.

Comment donc, la couturière c'est sacré, ne vous gênez pas, je reste ici à prendre les mesures.

CAROLINE, passant à droite.

Voulez-vous me suivre, madame Bernard.

LA COUTURIÈRE.

Volontiers, madame.

Elles entrent à droite.

CAROLINE, en sortant, regardant Oscar.

Je suis heureuse d'en être débarrassée.

SCÈNE X

OSCAR.

Un petit air digne... mais je ne la crois pas forte... c'est un peu bêta, genre grue; c'est égal, je me charge de la dégourdir... Voyons, ça doit avoir 4 mètres 50 à 5 mètres.

Il monte sur une chaise, tire un ruban de sa poche et mesure la porte de gauche.

SCÈNE XI

OSCAR, CAMUSARD.

CAMUSARD, le regarde étonné.

Comment! vous ici! par quel hasard? qu'est-ce que vous faites là?... moi qui vous attendais...

OSCAR, redescendant de la chaise.

Figurez-vous que j'avais perdu l'adresse.

CAMUSARD. *

Karouba est furieuse.

* Oscar, Camusard.

OSCAR, très-calme.

Du tout, elle est enchantée.

CAMUSARD.

Vous l'avez donc vue?

OSCAR.

Je la quitte.

CAMUSARD.

Comment! mais moi aussi!

OSCAR.

Nous nous serons croisés... Ah! mon gaillard! je vous félicite...

CAMUSARD.

Vous la trouvez gentille?

OSCAR.

Charmante! de la jeunesse, de la fraîcheur... une trouvaille!

CAMUSARD.

C'est vrai, mais c'est cher.

OSCAR.

Le bonheur se paie. Et puis, vous n'êtes plus de la garde mobile.

CAMUSARD.

Ah! mais dites donc?...

OSCAR.

C'est entre nous, bien entendu; mais vous conviendrez qu'il est un âge où, pour s'assurer la fidélité d'une femme...

CAMUSARD, l'arrêtant.

Karouba est incapable de trahir ses devoirs!

OSCAR.

Vous appelez cela ses devoirs!

CAMUSARD.

Mais, sans doute.

OSCAR.

Allons, allons, vous exagérez; je la crois bonne fille... elle a un parfum d'honnêteté...

CAMUSARD.

D'honnêteté! Ah! cette fois, c'est vous qui exagérez.

OSCAR.

Du tout... sa conversation est même distinguée.

CAMUSARD.

Karouba? elle parle javanais!

OSCAR.

Elle cachait son jeu, j'en étais sûr.

CAMUSARD.

Ah çà! mais.. nous parlons d'elle ici... et je me demande comment vous vous y trouvez?...

OSCAR.

Hein?

SCÈNE DOUZIÈME

CAMUSARD.
Est-ce que c'est elle qui vous envoie?...
OSCAR.
Elle...
CAMUSARD.
Ce serait d'une imprudence...
OSCAR.
Pardon, de qui me parlez-vous?...
CAMUSARD.
Eh parbleu!... (Entre Julie.) Chut!... plus un mot...
JULIE, à Camusard.
Monsieur... une lettre pour vous...
CAMUSARD.
Pour moi...
JULIE.
C'est un commissionnaire qui vient de l'apporter.
CAMUSARD.
Il est là?
JULIE.
Non, il est reparti.
CAMUSARD.
C'est bien. (Julie sort.) Je ne connais pas cette écriture, vous permettez?..,
OSCAR.
Faites donc...
CAMUSARD, lisant.
Ciel!... oh!... s'il était vrai... Ah! je le saurai... Non! c'est impossible!... Ah! s'il était vrai!...

Il sort en courant.

OSCAR, seul.
Eh bien! il s'en va... où court-il donc? et que signifiaient ces questions! que faites-vous ici? est-ce elle qui vous envoie?... Est-ce qu'il perd la tête?... Ah! ces vieux mauvais sujets!... Mais j'oublie de prendre mes mesures, nous disons donc 4 mètres 50.

Il monte sur une chaise de l'autre côté et prend la mesure de la porte de droite.

SCÈNE XII

OSCAR, ISIDORE.

ISIDORE, sans voir Oscar.
Second bouquet, second feuilleton avec billet explosif!
OSCAR, qui l'a suivi des yeux.
Tiens! qu'est-ce que vous faites donc dans le pot de fleurs?...

ISIDORE, à part.

Aïe!... Un homme j'ai mon truc... qui ne rate jamais. (Haut.) Monsieur Durand, s'il vous plaît?

OSCAR, à part.

Connue, celle-là... (Haut.) C'est moi.

Il descend de la chaise.

ISIDORE. *

Vous! (A part.) Il se moque de moi.

OSCAR.

Après ça, il y a quatorze Durands dans la maison.

ISIDORE.

Alors, vous n'êtes pas le bon.

OSCAR.

On ne sait pas... Pourquoi venez-vous?

ISIDORE.

Pour un billet.

OSCAR.

A toucher?

ISIDORE.

Oui, où est la caisse?

OSCAR.

Dans le sous-sol.

ISIDORE.

J'étais bien sûr que vous étiez un farceur...

OSCAR, à part.

Que je suis bête!... c'est le petit de Karouba... Complet! (Haut avec sévérité.) Je sais qui vous êtes, monsieur.

ISIDORE, à part.

Diable! c'est peut-être l'ami de Camusard... Dissimulons... (Haut.) Vous êtes l'ami de M. Camusard?

OSCAR.

Ami d'enfance, nous avons eu des engelures à la même pension.

ISIDORE.

Vous ne paraissez pas son âge.

OSCAR.

J'ai eu tant d'affaires que je n'ai pas eu le temps de vieillir... Que venez-vous chercher ici?

ISIDORE.

Permettez!... vous piaffez dans ma vie privée.

OSCAR.

Ne faites pas du petit journal, et dites-moi franchement que vous venez pour elle?...

ISIDORE.

Le puis-je?... si vous êtes l'ami de Camusard...

* Isidore, Oscar.

SCÈNE TREIZIÈME

OSCAR.
Je suis son architecte... rien de plus. J'ai voulu rire.

ISIDORE.
Parole?

OSCAR.
Quand je vous le dis.

ISIDORE.
C'est qu'il est très-fort. Il me ficherait une râclée.

OSCAR.
Ah dame! vous ne cherchez pas à le faire nommer conseiller municipal.

ISIDORE.
Moi, j'ai une mission. Je suis jeune, bien fait, enjoué...

OSCAR.
Vous ne vous flanquez pas de coups de pied dans les jambes...

ISIDORE.
Ça serait lâche, je ne pourrais pas me les rendre.

OSCAR.
C'est juste... Vous l'aimez donc.., très-bien, c'est convenu, et elle?... Où en sont vos affaires?

ISIDORE.
Je ne lui ai pas encore parlé.

OSCAR.
Vous n'êtes pas plus avancé que cela... (A part.) Tiens, tiens, il y a peut-être une place à prendre. (Haut.) Voyons, je veux vous servir, jeune col cassé.

ISIDORE.
Quoi, vous consentiriez...

OSCAR, à part.
Il croit que c'est pour lui... (Haut.) Vous causerez avec elle...

ISIDORE.
O bonheur!...

OSCAR, à part.
Et j'espère qu'elle te fichera dehors. (Haut.) On ne m'appelle pas en vain Oscar le bon enfant... Et vous?...

ISIDORE.
Isidore Bigaro.

OSCAR.
Isidore, je vous sers, mais à une condition, vous lui direz : c'est Oscar qui nous a ménagé cette entrevue.

ISIDORE.
Pourquoi faire?

OSCAR.
Ça me regarde; n'oubliez pas : c'est Oscar qui nous a mé-

nagé cette entrevue. La voici... je vais prendre la mesure des fenêtres de cette pièce qui donne sur la rue, si Camusard revient, je vous ferai signe.

ISIDORE. *

Oh! mon ami, mon frère!

OSCAR.

Bonjour, je file... Ah! si Camusard vous interroge, dites que vous venez pour le velours.

ISIDORE, étonné.

Pour le velours?...

OSCAR.

C'est cela, bon courage.

Il sort par la gauche.

SCÈNE XIII

ISIDORE, CAROLINE, LA COUTURIÈRE.

ISIDORE.

Pour le velours! je dirai que je viens pour le velours.

CAROLINE, à la couturière.

Ainsi, c'est convenu, vous me promettez d'être exacte.

LA COUTURIÈRE, sortant.

Oui, madame, dans huit jours, vous pouvez y compter.

CAROLINE.

Merci... Enfin! ce M. Oscar n'est plus là.

ISIDORE, se montrant.

Non, c'est moi. Du reste, c'est Oscar qui nous ménagé cette entrevue.

CAROLINE.

Ce jeune homme! mais c'est vous, monsieur...

ISIDORE.

Oui, c'est moi, le petit jeune homme qui se rase. Si Camusard revient, Oscar nous préviendra.

CAROLINE.

Oscar!

ISIDORE, à part.

Allons-y carrément!... (Haut.) Madame, ça ne peut pas continuer comme cela... ma vie se consume à me faire la barbe... ça devient fastidieux.

CAROLINE.

Eh! quoi?...

ISIDORE.

J'ai déjà eu deux blaireaux tués sous moi, et dans ma fa-

* Oscar, Isidore.

mille on ne m'appelle plus qu'Isidore le Balafré!... je demande des dommages-intérêts.

CAROLINE. **

Monsieur, c'est une mauvaise plaisanterie... et j'espère...

ISIDORE.

Mon cœur n'a pas encore servi, madame, et je venais ingénument vous en offrir les premiers battements...

CAROLINE.

Monsieur, veuillez vous retirer.

ISIDORE.

Jamais. Je vous ennuierai tellement que vous finirez par m'aimer.

CAROLINE.

Vous êtes fou, monsieur, et si mon mari rentrait.

ISIDORE.

Il n'y a pas de danger... Oscar veille.

CAROLINE.

Encore ce monsieur Oscar?

ISIDORE.

Il me protége, c'est un frère pour moi.

CAROLINE.

Ce monsieur se moque de vous, et vous perdez votre temps.

ISIDORE.

Oh! non, madame... Oh! mes intentions sont si pures.

CAROLINE.

Prenez-y garde, monsieur, mon mari est d'une jalousie...

ISIDORE.

Et très-fort, je le sais.

CAROLINE.

Oui... et très-violent.

ISIDORE.

Ça m'est égal, s'il revient je filerai par l'escalier de service.

CAROLINE

Il n'y en a pas... j'entends du bruit!

ISIDORE.

Comment, il n'y en a pas!...

SCÈNE XIV

Les Mêmes, OSCAR.

OSCAR, très-vivement.

Fuyez, le voilà, il revient.

* Isidore, Caroline.
** Caroline, Isidore.

CAROLINE.

Ah ! mon Dieu !

ISIDORE.

Il va me dévorer !

OSCAR, le poussant.

Mais fuyez donc... l'escalier de service.

ISIDORE.

Il n'y en a pas.

OSCAR. *

Ah ! c'est vrai.

ISIDORE.

Comprenez-vous cela, pas d'escalier de service... et moi qui l'aimais tant !

OSCAR.

Ah ! l'armoire.

Il le pousse dans l'armoire.

ISIDORE.

Sauvé ! pouah ! quelle odeur !

CAROLINE.

Mais, messieurs...

OSCAR.

Voulez-vous qu'ils se massacrent. Le voilà, fuyez, je vais le recevoir.

Caroline rentre à droite. Oscar prend son mètre et barre la porte avec le ruban ; Isidore, dans sa précipitation, a laissé son chapeau sur la table.

SCÈNE XVI

OSCAR, CAMUSARD.

CAMUSARD manque de tomber en entrant.

Ah ! vous êtes encore là, que diable faites-vous avec vos ficelles, vous ?...

OSCAR.

Suis-je architecte, oui ou non ?

CAMUSARD. **

J'en ai appris de belles ! elle me trompe.

OSCAR, à part.

Il sait tout ! et l'autre qui est là... (Haut.) Vous tromper... c'est impossible !... Oh ! le beau gilet !

CAMUSARD.

Oui, je vous remercie... Le billet que j'ai reçu devant vous,

* Caroline, Oscar, Isidore.
** Camusard, Oscar.

SCÈNE SEIZIÈME

c'était un billet de sa bonne qu'elle vient de mettre à la porte ; et qui m'a tout dit.

OSCAR.

Mensonge !... Il est admirablement taillé.

CAMUSARD.

Oui, la coupe est assez heureuse. Alfred se cachait dans un placard.

OSCAR.

Isidore.

CAMUSARD.

Comment, Isidore ?...

OSCAR.

Oui... vous dites : Alfred... je dis : Isidore, Isidore...

CAMUSARD.

Non, Alfred... Oh ! c'est bien infâme !

OSCAR.

Qu'est-ce qui l'a fait ?...

CAMUSARD.

Comment, qu'est-ce qu'il a fait ?... mais il m'a... couvert de ridicule...

OSCAR.

Non, je vous dis : votre gilet, qui est-ce qui l'a fait ?...

CAMUSARD.

Un petit tailleur borgne que je lance. Je n'aurais pas cru être trompé ainsi !...

OSCAR.

Pourquoi le lancez-vous, s'il vous trompe ?

CAMUSARD.

Qui ?

OSCAR.

Parbleu, votre tailleur.

CAMUSARD.

Mais je vous parle de Karouba.

OSCAR.

Ah ! c'est vrai... mais elle est incapable.

CAMUSARD.

C'est ce que je me suis répété vingt fois, et pourtant la bonne me l'a affirmé...

OSCAR.

Oh ! Camusard, comment... vous, un garçon si intelligent, ancien bachelier ès lettres... j'en suis sûr...

CAMUSARD, affirmant.

J'ai été refusé il y a trente-cinq ans.

OSCAR.

Vous ! un ancien parfumeur... A qui se fier, mon Dieu, et vous avez cru qui ?... une domestique !... Avez-vous seulement interrogé celle qu'on accuse ?...

CAMUSARD.

Non... elle avait mal aux dents.

OSCAR.

Je suis sûr qu'elle n'est pas coupable... les apparences seules...

CAMUSARD.

Je l'aimais bien, allez... Tenez, j'avais acheté pour elle ce collier.

OSCAR.

Magnifique!

CAMUSARD.

Et ce bracelet?

OSCAR.

Plein de goût.

Il les met dans sa poche.

CAMUSARD.

Qu'est-ce que vous faites... rendez-moi donc...

OSCAR.

Je m'en charge... je ferai votre paix.

CAMUSARD.

Mais si elle était coupable?

OSCAR.

Assez, Camusard, vous calomniez un trésor d'innocence.

CAMUSARD.

D'innocence! vous allez trop loin... Tiens! deux chapeaux! à qui ces deux chapeaux?

OSCAR, à part.

Diable! l'imbécile!... (Haut, et prenant les chapeaux.) Ils sont à moi.

CAMUSARD.

Vous portez deux chapeaux?

OSCAR.

Toujours, et c'est joliment commode. Il fait du vent, vous passez sur un pont, votre chapeau tombe à l'eau, qu'est-ce que vous faites?

CAMUSARD.

Parbleu, je cours après.

OSCAR.

Moi, je ne sais pas nager... Alors, je mets l'autre.

CAMUSARD.

A d'autres! il y a un homme ici... Ah! il n'est plus à la fenêtre, c'est l'homme à la barbe d'en face.

OSCAR.

Je vous assure que vous avez tort d'être jaloux d'Isidore.

CAMUSARD.

Il y a un homme ici... il me le faut.

SCÈNE XVII

Les Mêmes, CAROLINE. *

CAROLINE.
Que se passe-t-il donc? (A Camusard.) C'est vous, mon ami.

CAMUSARD.
Madame, je vous prie de vouloir bien m'expliquer la présence de ces deux chapeaux.

CAROLINE.
Moi, que je vous dise... mais...

CAMUSARD.
Vous balbutiez, madame! Il y a un homme ici...

CAROLINE.
Je vous jure que ce n'est pas moi...

CAMUSARD.
Il est donc ici, vous l'avouez...

OSCAR.
On se tue à vous dire que non... ça finit par être ennuyeux à la fin, tant pis, je vais parler.

CAMUSARD
Mais vous ne faites que cela, mêlez-vous donc un peu de vos affaires.

OSCAR. **
Ah! c'est ainsi! (A Caroline.) Dites comme moi, je vous sauve! (Haut.) On n'a pas idée de cela, tracasser ainsi cette pauvre petite!... sachez donc que je la connaissais avant vous, et Isidore aussi... c'est lui qui l'a lancée, voilà...

CAROLINE.
Que dites-vous là?

OSCAR, bas.
Je vous sauve.

CAMUSARD.
L'ai-je bien entendu madame! Il y a quelque part un Isidore qui vous a lancée!

CAROLINE.
Ce monsieur est fou, et vous aussi.

OSCAR, à part..
Mais dites donc comme moi. (Haut.) Isidore la connaissait depuis cinquante-neuf.

* Oscar, Camusard, Caroline.
** Camusard, Oscar, Caroline.

CAMUSARD
Depuis cinquante-neuf! Est-ce vrai, madame?...
CAROLINE.
Mon Dieu! je deviens folle!
OSCAR, à Caroline, à part.
Mais dites donc comme moi et ménageons-le. (Haut.) C'est une vieille passion! être jaloux du passé, ça serait idiot!
CAROLINE.
Comment, monsieur, c'est devant moi, devant mon mari...
CAMUSARD.
Laissez-le donc, madame, c'est précisément parce que vous êtes ma femme que l'histoire est intéressante.
OSCAR.
Mon mari! ma femme! Tout cela serait en situation, si vous étiez mariés pour de bon!
CAROLINE.
Pour de bon! comment, je ne suis pas mariée!
CAMUSARD.
Madame n'est pas madame Camusard?
CAROLINE.
Je n'ai pas épousé mon mari.
OSCAR.
Qu'est-ce que vous me dites là? (A Camusard.) Vous avez épousé Karouba?
CAMUSARD, bas.
Mais ce n'est pas elle! malheureux.
OSCAR, à Caroline.
Vous ne vous appelez pas Karouba?...
CAROLINE.
Qu'est-ce que Karouba?
CAMUSARD, bas.
Mais taisez-vous donc!
OSCAR.
Diable!...
CAROLINE.
Enfin, messieurs, daignerez vous m'expliquer?...
OSCAR.
Madame, j'ai mille excuses à vous demander.
CAMUSARD.
Plus tard, commençons par nous occuper du jeune homme qui se cache ici. Voudrez-vous me dire, madame, ce que vous en avez fait?...

SCÈNE DIX-SEPTIÈME

CAROLINE.

Moi, monsieur ? demandez à votre ami, c'est lui qui depuis ce matin...

Entre Julie portant un pot d'eau. *

CAMUSARD.

Qu'est-ce que tu veux, toi ?

JULIE.

Croyez-vous donc quelles soient à l'aise...

CAMUSARD.

Qui ça ?

JULIE.

Les tubéreuses ! je viens leur apporter à boire.

Elle va vers l'armoire devant laquelle se place Oscar.

OSCAR.

Arrête malheureuse ! elles ne t'ont rien demandé, tu veux donc leur mort.

JULIE, le repoussant.

Est-il farce, ce monsieur Oscar! (Elle veut ouvrir) tiens il y a du monde !

CAMUSARD.

Ah ! c'est là qu'il est ! (Il essaie d'ouvrir l'armoire qu'Isidore retient, la porte s'ouvre enfin et Isidore tombe dans ses bras.) L'imbécile d'en face ! qu'est-ce que vous faites là-dedans ?

ISIDORE.

Je venais pour le velours.

OSCAR.

Bien trouvé.

CAMUSARD.

Qu'est-ce que cela veut dire ?...

ISIDORE.

Je ne sais pas, c'est Oscar...

CAMUSARD.

Encore vous !

OSCAR.

C'est toujours la suite !...

ISIDORE.

Ah ! ah !

TOUS.

Quoi donc ?

ISIDORE.

Cette odeur de tubéreuse... mon cœur, ma tête, ah !...

Il tombe dans un fauteuil.

CAROLINE.

Il s'évanouit... Julie, des sels...

* Oscar, Camusard, Julie, Caroline.

JULIE.

Ou du vinaigre.

ISIDORE.

Ils me prennent pour une salade !

CAMUSARD.

Ne lui portez aucun secours ! Seulement, expliquez-moi, si vous le pouvez, sa présence ici.

CAROLINE.

Encore une fois, c'est à monsieur de nous répondre, et il le doit : je ne veux pas que mon mari puisse me soupçonner plus longtemps.

OSCAR.*

En deux mots, madame. (A Camusard.) Laissez-moi dire, je vous sauve... (A Caroline.) Monsieur votre mari, voulant vous faire une surprise pour le jour de votre fête, m'avait vous le savez, commandé de transformer ce salon en boudoir Louis XV.

CAROLINE.

Est-ce bien vrai, cela ?...

CAMUSARD

Oui, oui, c'est bien vrai.

OSCAR.

De plus, il m'avait prié de vous acheter ce collier.

CAROLINE.

Ah ! qu'il est joli !

CAMUSARD.

Hein !

OSCAR.

Et ce bracelet...

CAROLINE.

Oh ! c'est trop, c'est trop. Mais ce jeune homme ?...

OSCAR.

Ah ! ce jeune homme ! il ne m'avait pas prié de vous l'acheter, mais sachant qu'il osait aspirer à vous plaire, votre mari voulait lui donner une leçon.

CAROLINE, passant du côté de son mari.

Ah ! c'est donc pour cela que tu m'as donné son bouquet ce matin ?

CAMUSARD.

Son bouquet !

OSCAR.

Oui, oui, c'est pour cela.

CAROLINE.

Tu savais alors qu'il renfermait ce papier ?

* Julie, Isidore, Caroline, Oscard, Camusard.

SCÈNE DIX-SEPTIÈME

CAMUSARD.

Ce papier !

Il lit.

ISIDORE, revenant à lui.

Ah ! cela va mieux. Je commence à me trouver bien.

CAMUSARD, se précipitant sur Isidore.

Ah ! brigand, tu écris de pareilles choses à ma femme.

ISIDORE.

Aïe ! au secours, on m'étrangle !

OSCAR, les séparant.

Camusard.

JULIE.

Ne le cassez pas, ce petit.

CAROLINE.

Oui, mon ami, ne lui fais pas de mal, je comprends tout.

JULIE.

Et moi donc ! (A part, à Oscar.) Je vous avais bien dit que c'était sérieux ici.

OSCAR.

Justement, j'ai cru que c'était pour rire.

CAMUSARD, à Isidore.

Quant à monsieur, j'espère qu'il se souviendra de cette petite leçon.

ISIDORE.

Oui, monsieur, dès aujourd'hui je laisse pousser ma barbe.

OSCAR, bas à Camusard.

Hein ! c'est bien joué ?

CAMUARD, idem.

Vous m'avez sauvé, merci !

OSCAR, idem.

Et Karouba ?

CAMUSARD, idem.

Décidement, je liquide Karouba.

OSCAR.

Je m'en charge.

ISIDOBE, saluant.

Messieurs, madame.

OSCAR.

Il s'en va ; mais je reste, moi. Allons, c'est un bon métier que celui d'architecte de ces dames.

EN VENTE CHEZ LES MÊMES ÉDITEURS

PIÈCES DE THÉATRE, BELLE ÉDITION, FORMAT GRAND IN-18 ANGLAIS

Claudie, drame en 3 actes............	1 »	Le comte Jacques, com. en 3 a. et en v.	2 »
Le Mariage de Victorine, com. en 3 a..	1 »	Geneviève de Brabant, op. bouffe en 3 a.	1 50
José-Maria, opéra comique en 3 actes..	1 »	Un jour de déménagement, vaud. en 1 a.	1 »
Les Don Juan de village, com. en 3 actes.	2 »	Un voyage autour du demi-monde, v. 5 a.	1 50
Le Lis du Japon. comédie en 1 acte...	1 »	La Jolie fille de Perth, op. com. en 3 a.	1 »
Le Maître de la Maison, com. en 5 actes.	2 »	Didier, drame en 3 actes............	1 50
L'Amour d'une ingénue, com. en 1 acte..	1 »	Paul Forestier, com. en 4 a. et en vers.	4 »
Le Sorcier, opéra comique en 1 acte...	1 »	Le Crime de Faverne, dr. en 5 actes...	2 »
Nos bons Villageois, com. en 5 actes...	2 »	Le Papa du prix d'honneur, com. en 4 a.	2 »
Les Amours de Paris, dr. en 5 actes...	2 »	Molière, drame en 5 actes............	1 50
La Vipérine, opérette en 1 acte.......	1 »	Un Coup de bourse, com. en 5 actes...	2 »
La Conjuration d'Amboise, dr. en 5 a.	1 »	Comme elles sont toutes, com. en 1 a..	1 »
Gredin de Pigoche, opérette en 1 acte.	1 »	Hamlet, opéra en 5 actes............	2 »
La Vie parisienne, pièce en 5 actes....	2 »	Un Baiser anonyme, com. en 1 acte..	1 »
Les Deux Sourds, comédie en 1 acte...	1 »	Les Grandes demoiselles, com. en 1 a.	1 »
Les Chaînes de fleurs, com. en 1 acte...	1 »	L'élixir de Cornélius, opérette en 1 a.	1 »
Nos bonnes Villageoises, parod. 2 actes.	1 »	La Revanche d'Iris, com. en 1 a. en v..	1 »
Mignon, opéra comique en 3 actes.....	1 »	Nos Ancêtres, dr. en 5 a. en vers......	2 »
Le Freischutz, op. fant. en 3 actes.....	1 »	Le Roi Lear, drame en 5 actes, en vers	2 »
Mauprat, drame en 5 actes...........	1 »	Le Régiment qui passe, comédie en 1 a.	1 »
Flaminio, comédie en 4 actes.........	1 »	Cent mille fr. et ma fille, vaud en 4 a. »	50
Les Thugs à Paris, revue en 3 actes...	1 50	Le Zouave est en bas ! pochade en 1 a.	1 »
Les Trois Curiaces, com. en 1 acte....	1 »	Le Château à Toto, op. bouffe en 3 a.	2 »
Maison neuve, comédie en 5 actes......	2 »	Le Pont des Soupirs, op bouffe en 4 a.	2 »
La Reine Cotillon, opéra........	2 »	La Loterie du mariage, com. en 2 a. en v.	1 »
La Duchesse de Montemayor, dr. en 5 a.	2 »	Le Coq de Micylle, com. en 2 a. en v..	1 50
Le Cas de Conscience, com. en 1 acte..	1 »	La Czarine, drame en 5 actes.........	2 »
Toby le Boiteux, drame en 5 actes..... »	50	Les Orphelins de Venise, dr. en 5 a..	2 »
Les Légendes de Gavarni, pièce en 3 a.	1 50	L'abîme, drame en 5 actes,..........	2 »
La Vie de Garnison, com.-vaud. en 2 a.	1 50	Les Amendes de Timothée, com. en 1 a.	1 »
Maxwell, drame en 5 actes..........	2 »	Une Journée de Diderot, com. en 1 a.	1 »
Le Royaume de la Bêtise, fant. en 4 a. »	50	Garde-toi, je me garde, com. en 1 a,..	1 »
Sardanapale, opéra en 3 actes........	1 »	Agamemnon, tragédie en 5 actes......	1 »
Les Brebis galeuses, com. en 4 actes ..	2 »	La Bohème d'Argent, drame en 5 a...	» »
Galilée, drame en 3 actes.............	4 »	Les Souliers de Bal, comédie en 1 acte.	1 »
Les Idées de Mme Aubray, com. en 4 a.	2 »	Les Maris sont esclaves, com. en 3 a...	1 5
Madame Patapon, comédie en 1 acte...	1 »	La Vie privée, vaudeville en 1 acte...	1 »
Roméo et Juliette, opéra de Gounod...	1 »	Fanny Lear, comédie en 5 actes.......	2 »
La Gr. Duch. de Gerolstein, op. bouffe 3 a.	2 »	Une Eclipse de lune, vaud. en 1 a.	1 »
Il ne faut pas courir 2 lièv. à la fois, prov.	1 »	Madame est couchée, com. en 1 acte..	1 »
Les Deux Jeunesses, com. en 2 actes...	1 50	Le Lys de la Vallée, com. en 3 actes...	1 »
Les Roses jaunes, comédie en 1 acte....	1 »	Indiana et Charlemagne, vaud. en 1 a.	1 »
Le Père Gachette, drame en 5 actes....	2 »	Les Premières armes de Richelieu, c. 2 a.	1 »
La Cravate blanche, com. en 1 acte...	1 »	Paris ventre à terre, com. fant. en 3 a...	1 »
Le Casseur de pierres, dr. en 5 actes... »	50	A deux de jeu, comédie en 1 acte......	1 »
La Puce à l'oreille, com.-vaud. en 1 a..	1 »	Nos Enfants, drame en 5 actes........	2 »
La Vertu de ma Femme, com. en 1 acte.	1 »	Les Croqueuses de pommes, opér. 5 a.	2 »
Tout pour les Dames, com. en 1 acte..	1 »	Cadio, drame en 5 actes.............	2 »
Albertine de Merris, com. en 3 actes...	1 50	La Périchole, opéra bouffe en 2 actes..	2 »
Les Bleuets, opéra com. en 3 actes.....	1 »	Où l'on va, comédie en 3 actes.......	2 »
L'homme masqué et le Sanglier de Bougival, folie..................	1 »	Le Sacrilège, drame en 5 actes........	2 »
		Le Bouquet, comédie en 1 acte.......	1 »
Roman d'une honnête Femme, com. 3 a.	2 »	Suzanne et les deux vieillards, com., 1 a	1 »
Robinson Crusoë, op. com. en 3 actes...	1 »	Madame de Chambley, drame en 5 a..	2 »
Miss Suzanne, comédie en 4 actes.....	2 »	Le Drame de la rue de la Paix, dr. 5 a,	2 »
Le Frère aîné, drame en 1 acte........	1 »	Le Monde où l'on s'amuse, com. 1 a...	1 »
Madame Desroches, comédie en 4 actes.	4 »	L'Enfant prodigue, com. en 4 actes....	2 »

www.ingramcontent.com/pod-product-compliance
Lightning Source LLC
Chambersburg PA
CBHW030120230526
45469CB00005B/1725